篆书书写范本：泰山刻石

朱复戡 书　　张文康 编

上海人民美術出版社

前言

公元前 219 年，秦始皇东巡泰山，刻辞于石上；秦二世胡亥即位第一年，又刻诏书于同一石上，世称《泰山刻石》。据传，两文均由李斯所书。《泰山刻石》以横平竖直、斜曲弧线组成形体，笔画的距离比例整齐划一，这正是秦代统一文字的规范标准，也是小篆的代表作品。因千余年的自然风化，原拓的斑驳残缺形成了其苍茫的石刻韵味。

先师朱复戡精于金石之研究，20世纪60年代初隐居于山东泰山脚下，见《泰山刻石》残片仅存10字，心痛不已，便依照宋前拓本156字，复据《史记·秦始皇本纪》，重新考证书写，补齐223字全文。其书参照秦诏版之方折，将横竖笔画变斜曲弧线，正形化为侧势，以偏侧求正，简笔缩小，繁笔放大，随字赋形，打破了有行有列的格式化，以梯形构成形体，还其本来的书写意味，在保留秦篆遗风的基础上形成独特面貌，诚可谓"古今第一人"。

追忆先师的言传身教，时时牢记"取法乎上，直追三代"，使我受益匪浅，深感有责任传承并弘扬先师的真知灼见。蒙师母徐葳先生器重，将其珍藏之先师1962年所书《泰山刻石册页》示我并嘱编辑出版。

墨迹的书写能真实地显露运笔、笔顺的痕迹，十分有利于初学者入门。为了方便初学者临摹学习，本册选择常用单字举例，解析运笔、结构及笔顺，并附全篇墨迹与原拓文字，可供对照，以利学习速成。

丁酉新春　张文康于万趣楼

目录

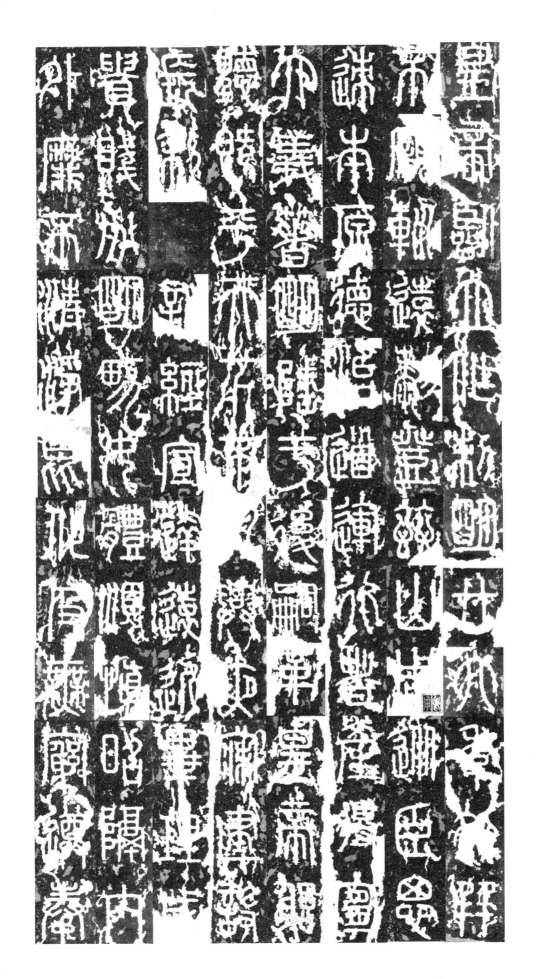

泰山刻石原拓

皇帝曰金石刻盡始皇帝所為也今襲號而金石刻辭不稱始皇帝其於久遠也如後嗣為之者不稱成功盛德丞相臣斯臣去疾御史大夫臣德昧死言臣請具刻詔書刻石因明白矣臣昧死請制曰可

釋文

皇帝臨立，作制明法，臣下修飭。
廿有六年，初并天下，罔不賓服。
窺輈遠黎，登兹泰山，周覽東極。
從臣思迹，本原事業，祗誦功德。
治道運行，者産得宜，皆有法式。
大義箸明，陲于後嗣，順承勿革。
皇帝躬聽，既平天下，不懈于治。
夙興夜寐，建設長利，專隆教誨。
訓經宣達，遠近畢理，咸承聖志。
貴賤分明，男女體順，慎遵職事。
昭隔內外，靡不清净，施于昆嗣。
化及無窮，遵奉遺詔，永承重戒。
皇帝曰：『金石刻盡始皇帝所爲也。
今襲號，而金石刻辭不稱始皇帝，
其于久遠也，如後嗣爲之者，不稱
成功盛德。』丞相臣斯、臣去疾、
御史大夫臣德昧死言：『臣請具刻
詔書金石刻，因明白矣。臣昧死請。』
制曰：『可。』*

* 據《史記・秦始皇本紀》所補加文字，
用着重號標出。

8

庶　迹　本　祥
臣　臣　原　誦
業　思　貴　揚
　　誅　業　德

皇　昜　相　李

帝　盛　臣　柔

稱　德　斯　卿

成　懷　臣　昚

県　削　朮　　

新　音　臣　德

韶　臣　德　猍

壽　靖　昧

時帚殂

平辭綿

庸而夾

𠦶下肅涾

一百五十餘字復搨义雙本乃祖

其書文彦幾後人得窺全豹

偶碑重加椎剝諸低崖明

其原委雖非原拓亦足推人愚昔

猶勝後字碑也

壬寅穠秒朱偑鄰

治 道 律 术

尚 産 復 寧

晉 司 濃 式

大　陸　順　皇
義　于　承　帝
著　後　勿　䎔
　　嗣　革　壞

春始皇廿六年二世元年東山

刻石共二百廿三字歷經磨刼毀

泐殆盡盡三千年來僅存十字是

堪痛惜兹據明人安國民藏本

皇

缩短原拓下边，
上窄下宽，竖画
稍斜。

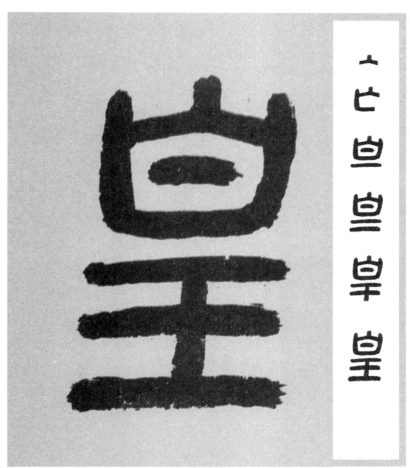

亠亡亘皇皇皇

帝

中竖宜长，左右
外弧，侧势求
稳。

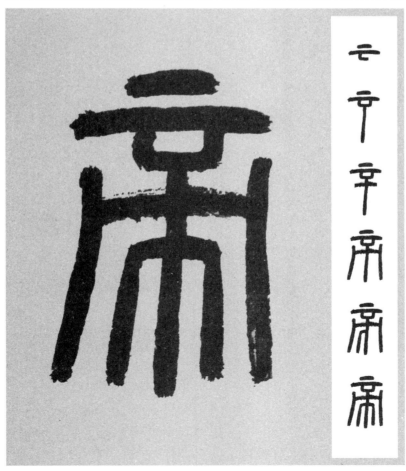

亠亠帝帝帝帝

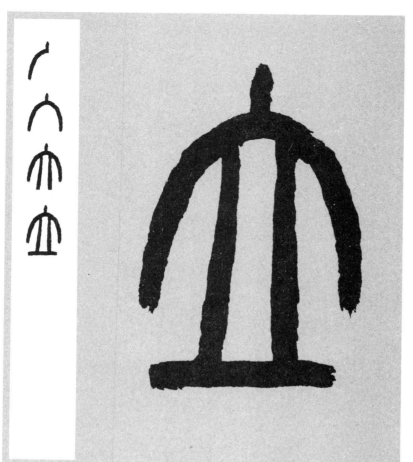

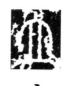

立

转折由粗至细，
竖画从细至粗，
横画方笔空收。

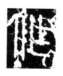

作

缩短原拓形体，
竖画变斜展开。
横画空距均等。

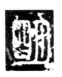

明

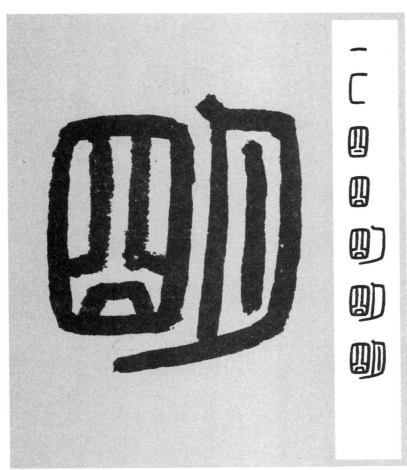

放宽原拓偏旁，
框内均匀。右边
起笔斜落弯口通
气。

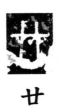

廿

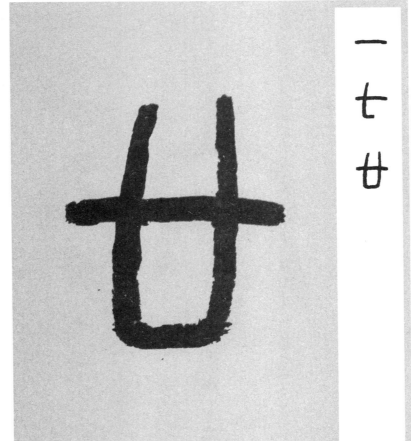

缩小原拓形
体。改正为斜
侧，弧形取
势。

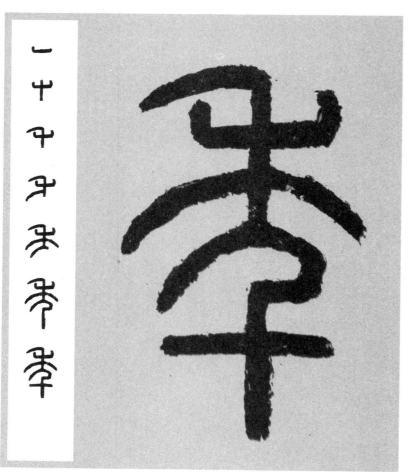

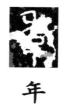

年

接笔上弧粗细，
竖画由细至粗，
稳住重心。

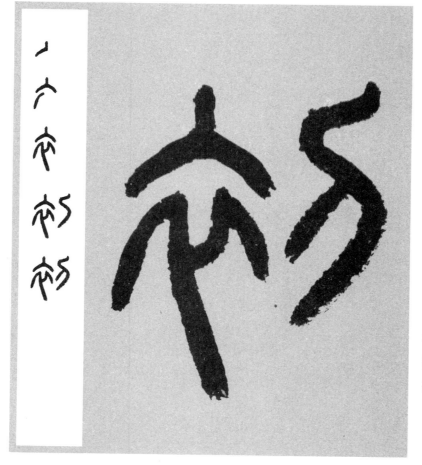

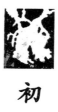

初

补原拓笔画，斜
弧粗壮，转折提
按，弧取斜势。

式

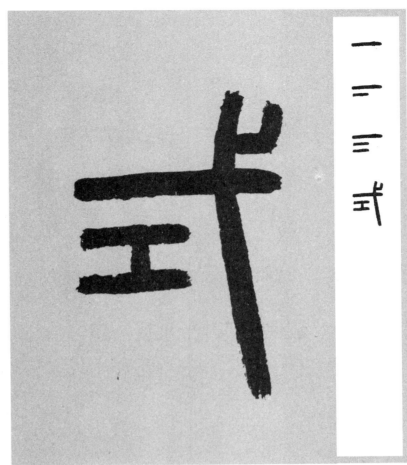

补原拓所无，横
画空距均等，上
下自然留白，呈
梯形。

遠

缩短原拓左边，
左边收紧，呈梯
形。

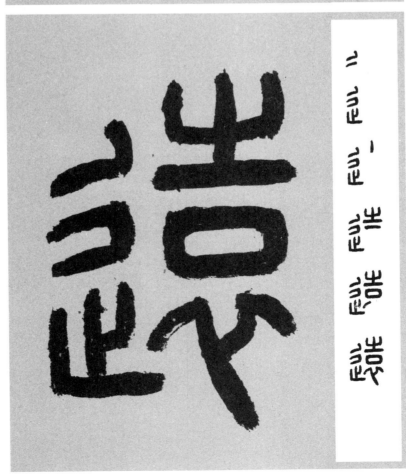

黎

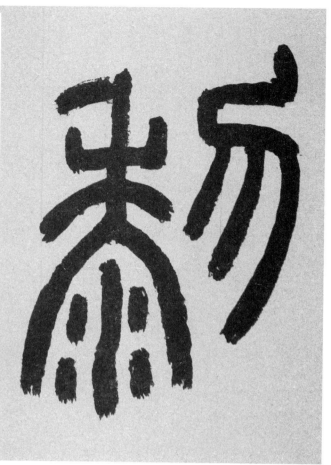

左边部件起笔上顶，空间匀称。右边收笔留白，突出弧道。

登

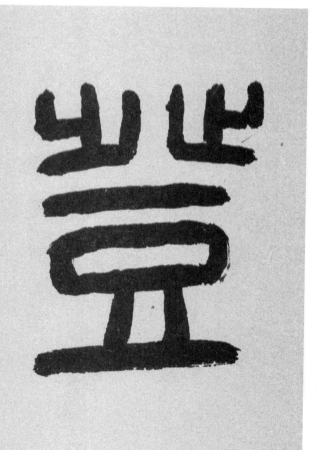

缩短原拓形体，上边对而不称，下边两竖偏右。

山

收窄原拓形体，
中竖上升，二竖
内弧。

周

补写原拓点画，
变竖为弧，横画
上斜，形成侧
势。

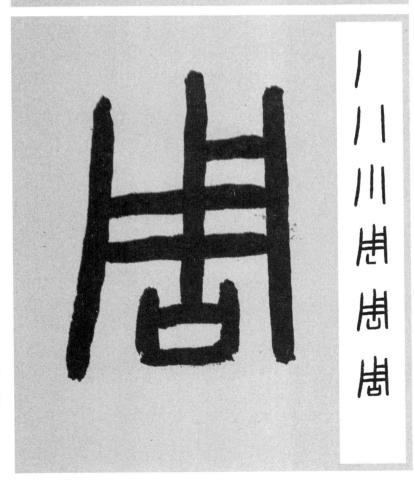

從

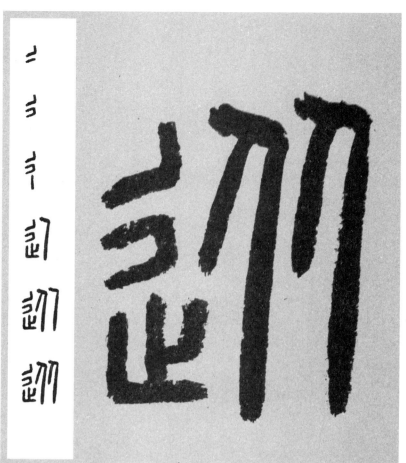

左边部件右移，
右边竖画收缩，
纵横穿插参差。

臣

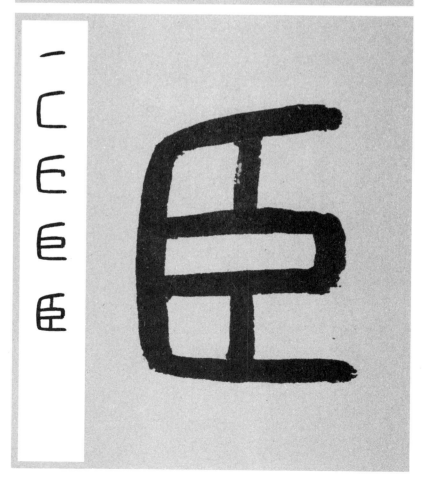

缩短原拓形体。
接笔逆锋下行，
右弧半包围。

本

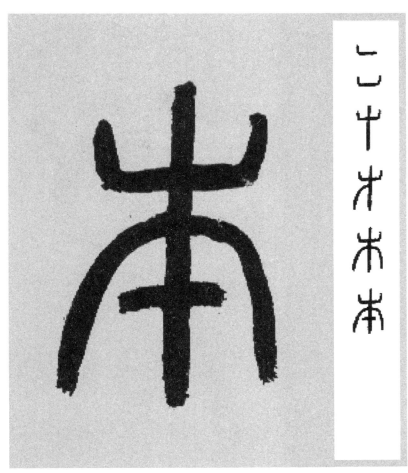

竖画左右内弧，形状不一，取侧势。

原拓所无

法

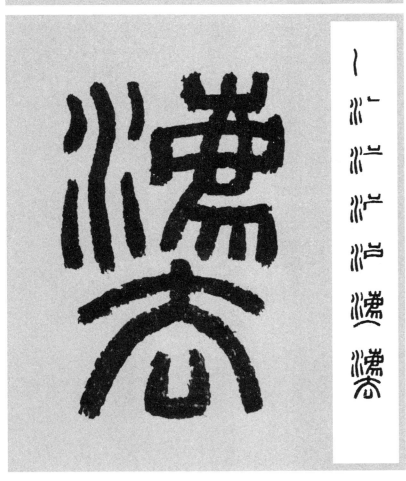

补上原拓所无，以《秦诏版》结构，用《泰山刻石》笔法，上密下疏。

一厂厂厂原原原

原

原本偏侧，加重
分量，求正重
心。

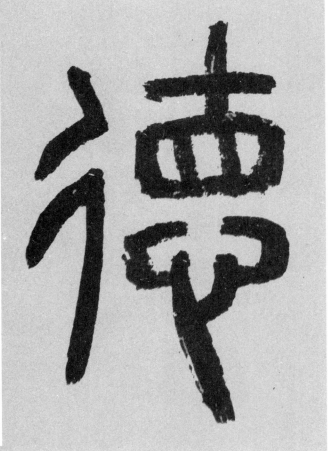

、彳彳彳彳德德德德

德

左边连续上弧，
右边粗壮有力，
稳定重心。

大

正面人形，左伸
右缩，稍有侧
势。

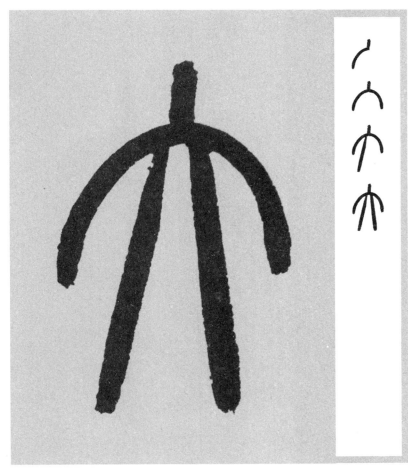

运

折笔内弧，下横
空距大于上横。

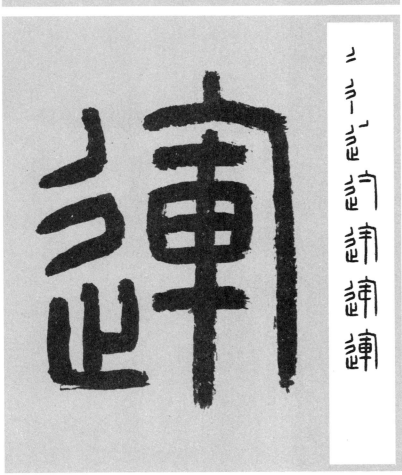

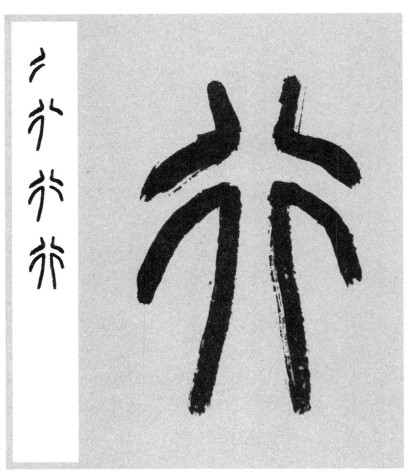

行

紧缩原拓形体，
左大而重，右小
而轻，偏重侧
势。

經

左边上紧下松，
右边上放下收，
对角呼应。

宜

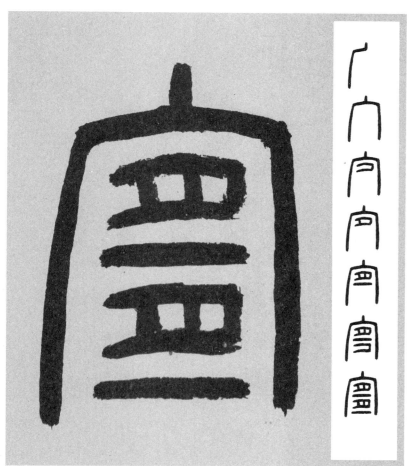

上包围左长右短，稍有侧势，横画取势。

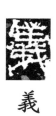

義

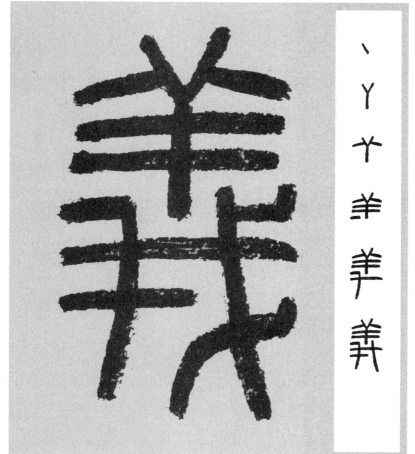

竖画嵌入空间，紧密上下部件。

25

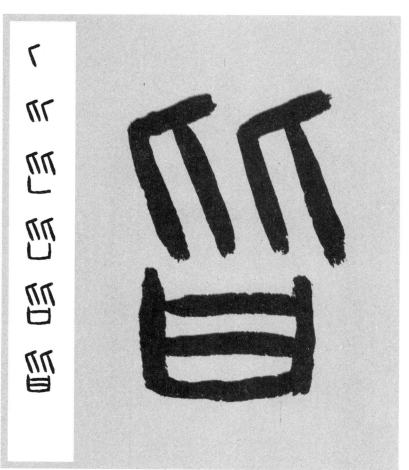

皆

补原拓所无，左
右参差，间距均
等。

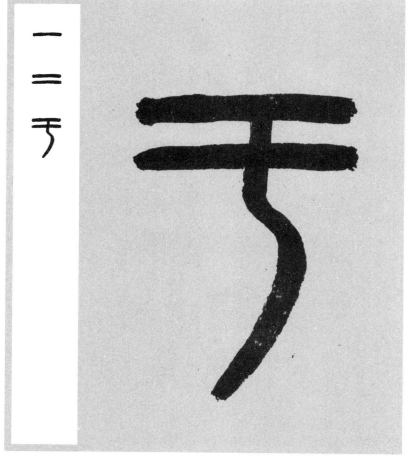

于

紧缩原拓形体，
两横间距，黑白
相等。起笔偏
右，弧度略小。

26

原拓所无

览

补原拓所无，右边首笔，落锋直落横折，上密中窄下放。

躬

缩短原拓形体，末笔左右相连，整体紧密友好。

慎

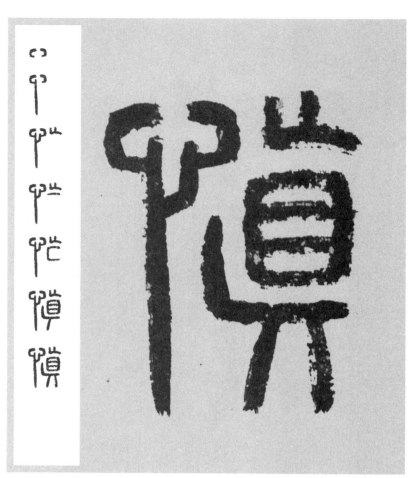

左上边占据右边
位置，下垂留白
补偿，整体顾盼
谦让。

天

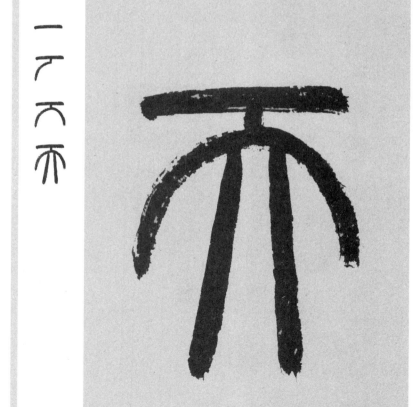

缩短原拓正形，
左弧而宽，右弧
而窄，稍有侧
势。

下

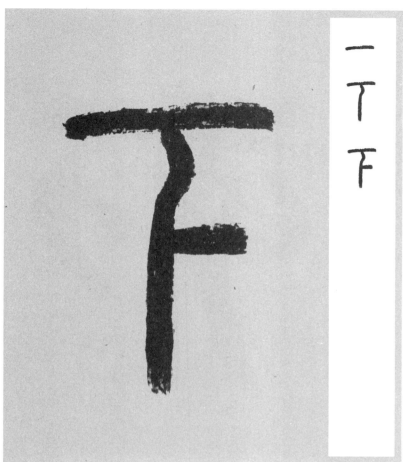

一丅丅

起笔弯曲下垂，
横画按顿空收。

原拓
所无

襲

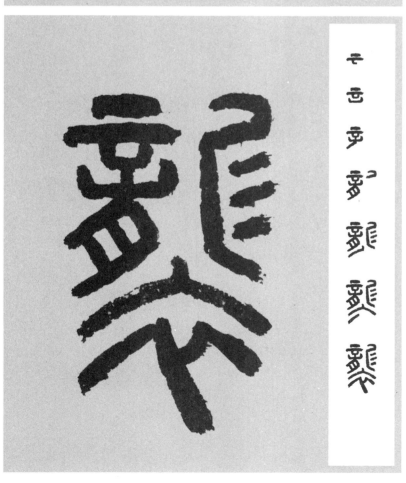

补原拓所无，上
密下疏，笔画间
距，顺势而行。

刻

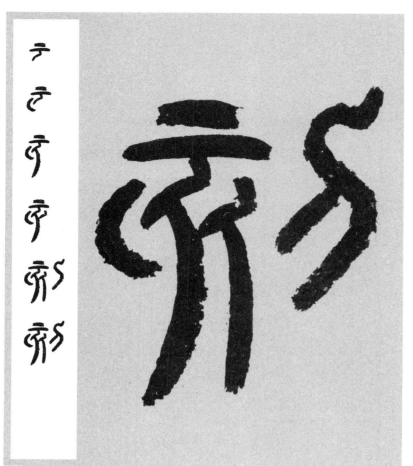

左放右收，斜曲
取势。

理

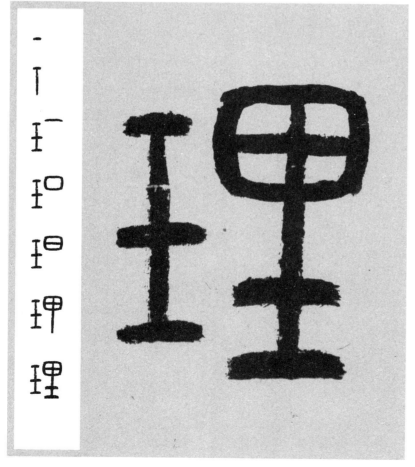

缩小原拓左边，
掩饰天生之丑，
三横间距均等，
两横落于空间。

女

转折内弧，形成
侧形，末笔下
粗，稳健扎实。

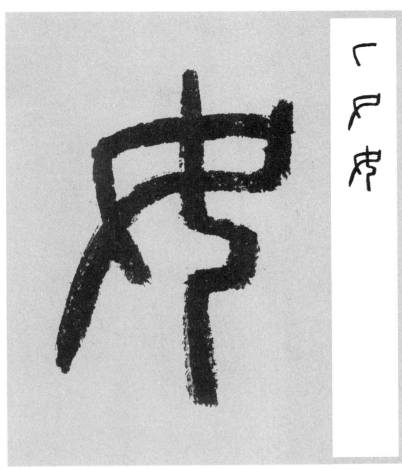

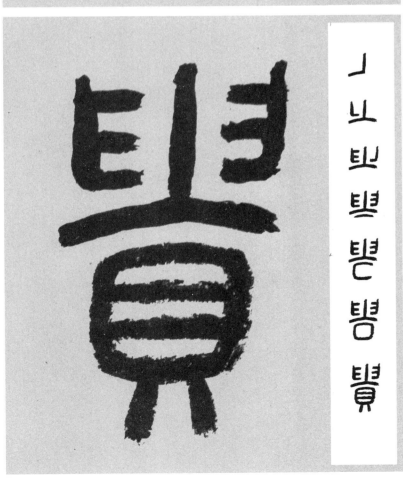
贵

上边对称左宽
右窄，下边两
竖相向支撑。

分

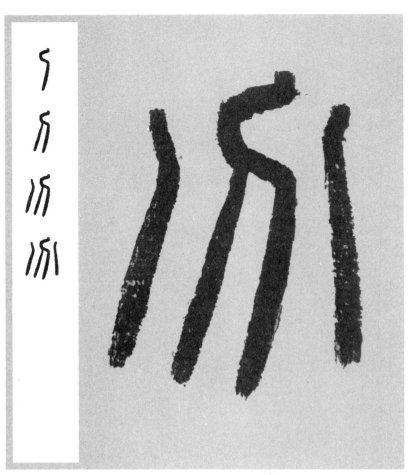

起笔直落，提按
转折。两侧斜
弧，顺势贯气。

男

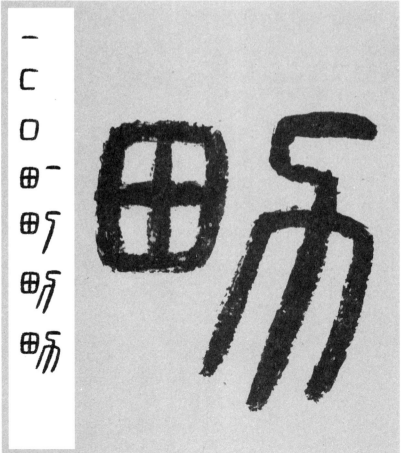

左边右倾，形离
神合。

顺

左边自然而曲，
右边顺形相通。

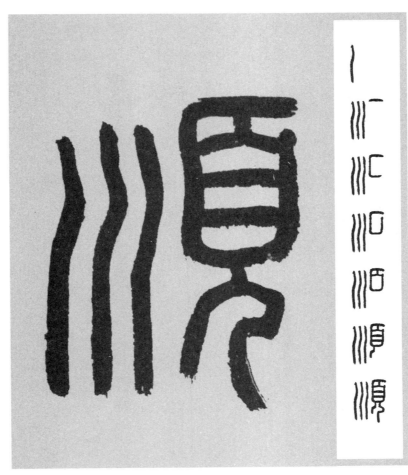

隔

左边三方"卷"
从小至大。横竖
斜画交错，间距
匀称。

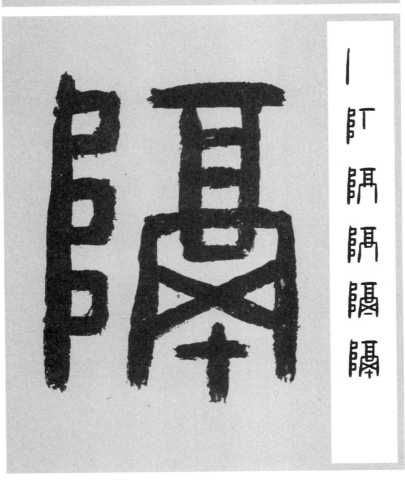

外

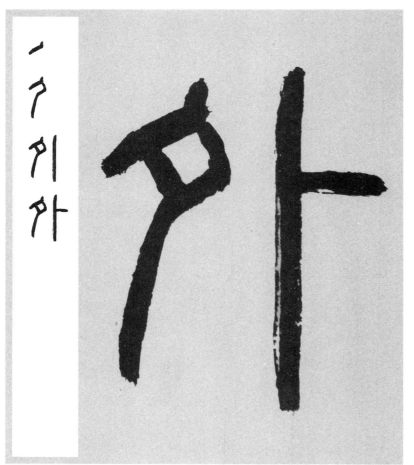

左边斜曲，右边
竖直，简单干
脆。

始

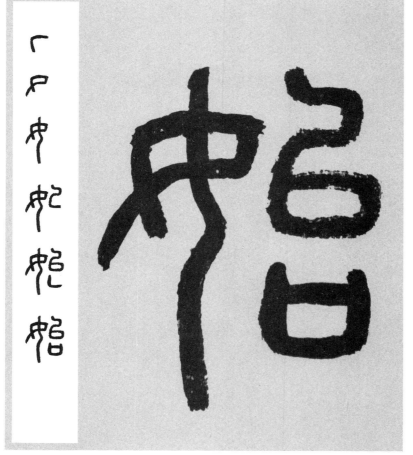

左边弧曲，右边
横折，整体笔
势，相互顾盼。

化

起笔稍曲，收笔
略斜，取直势。

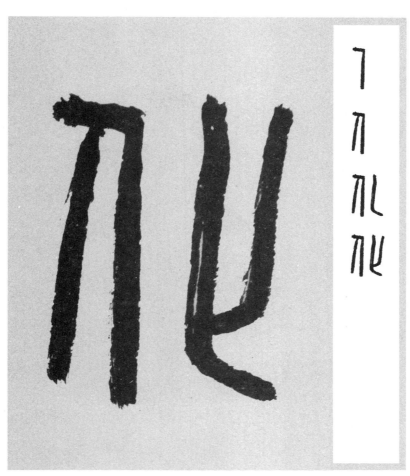

無

放宽原拓正形，
中竖二侧左大右
小，形成侧势。

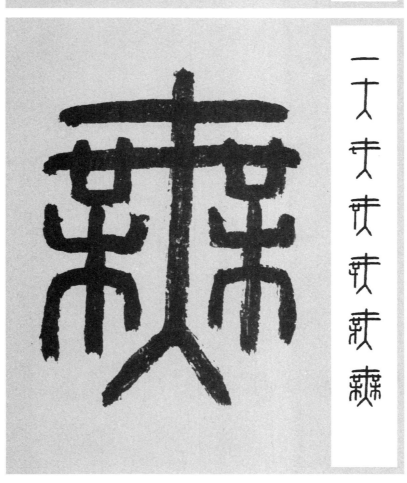

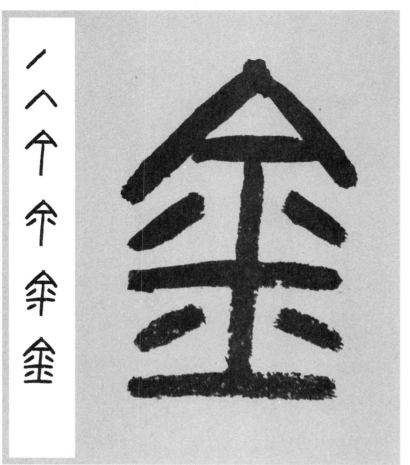

ノ 人 个 仐 仐 金

金

原本正形,竖画
稍斜,左宽右
窄,形成侧势。

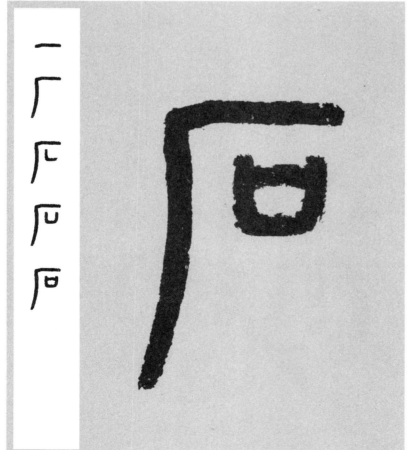

一 厂 厃 厈 石

石

原本偏侧,接笔
外弧,平衡重
心。

也

一七廿廿

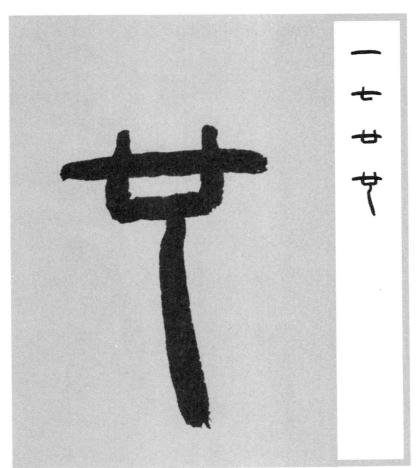

缩小原拓字形，
起笔曲斜，稳定
重心。

爲

一印印鹦鹦鹦

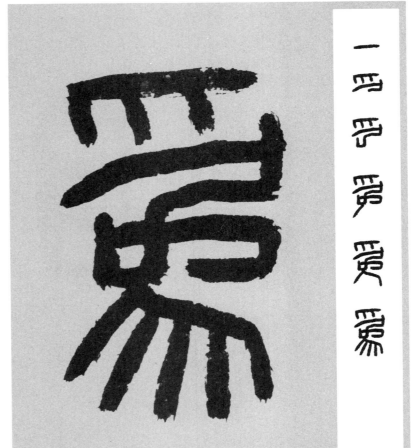

改原拓重文，取
《秦诏版》结
构，上下斜画取
势，中部横折求
平。

成

一 丁 F F 戊 成 成 成

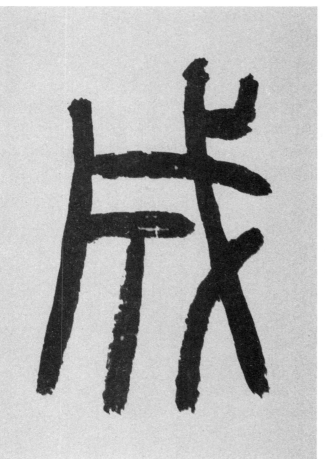

横画下弧，相让
上点。

相

一 十 未 杧 相 相

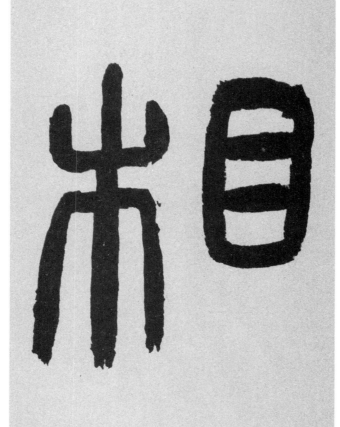

竖边宜长，方能
留白，以免右下
空缺孤独。

去

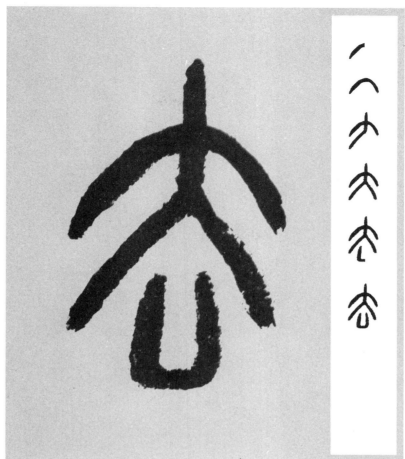

竖斜下弧，左长右短，稍有侧势，下部收紧。

疾

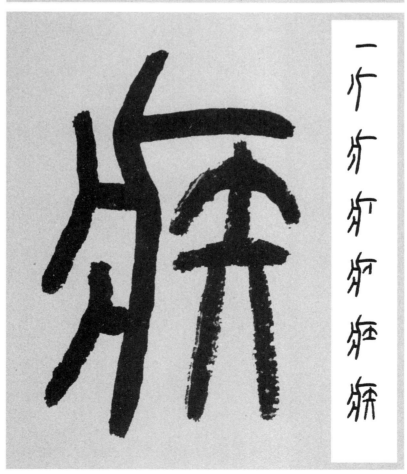

左斜避让，嵌入空间。

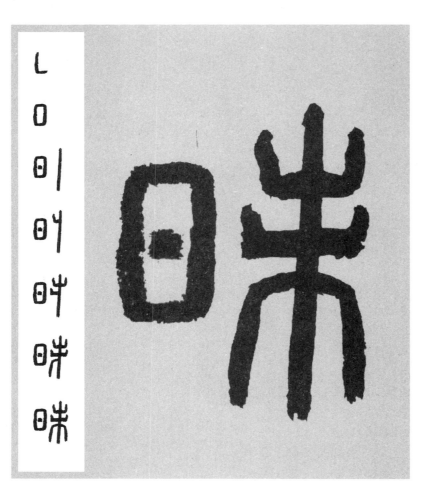

昧

短横二头断开，
留空透气。

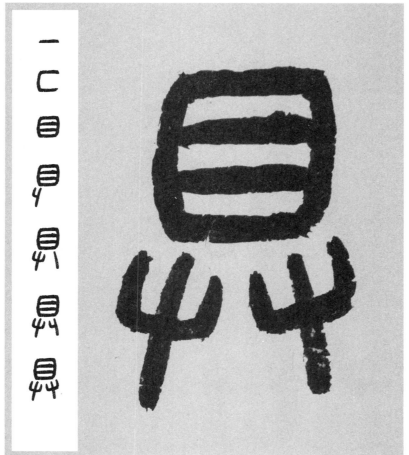

具

上边黑白间距均
等，下边缩短，
符合比例。

書

横折内弧，铺
毫于右。上弧盖
小，紧密部件。

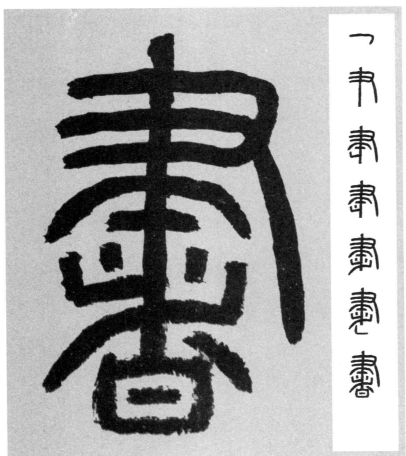

因

缩短原拓形体，
包围内弧，接笔
无须回锋。

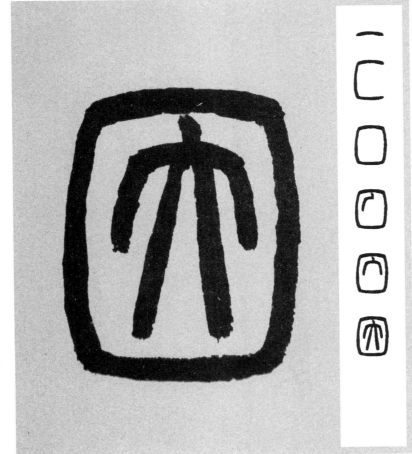

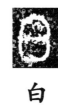

白

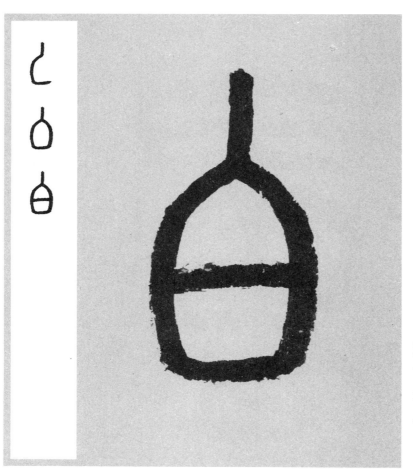

紧缩原拓形体，
首起笔增长，扩
大外部空间，缩
小内部留白。

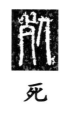

死

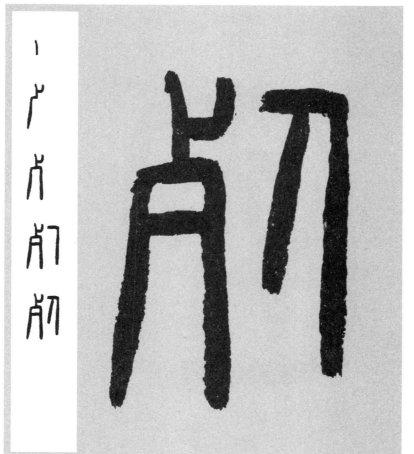

逆锋外露，随意
动作。

請

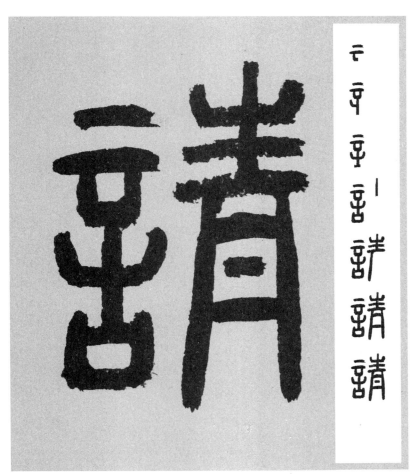

左边右倾，右边
短横，两头断
开，留白透气。

可

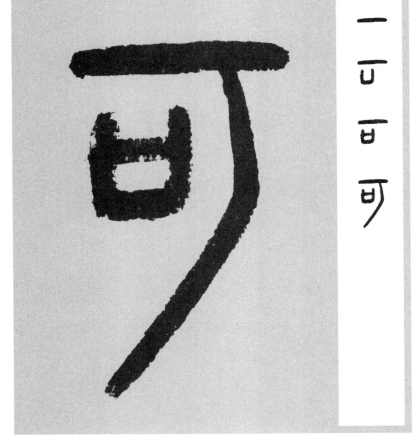

竖斜主笔，稳定
重心。

图书在版编目（ＣＩＰ）数据

泰山刻石 / 张文康编；朱复戡书写. -- 上海 ： 上
海人民美术出版社, 2018.1（2018.10 重印）
（篆书书写范本）
ISBN 978-7-5586-0562-8

Ⅰ．①泰… Ⅱ．①张… ②朱… Ⅲ．①篆书－碑帖－
中国－秦代 Ⅳ．①J292.22

中国版本图书馆CIP数据核字 (2017) 第260031号

--

篆书书写范本：泰山刻石

策　　划：乐　坚
书　　写：朱复戡
编　　文：张文康
特聘编辑：丘新巧
责任编辑：卢　卫　　刘宇倩
助理编辑：杨梦琪
版式设计：裴冰霜
技术编辑：季　卫
出版发行：**上海人民美術出版社**
　　　　　（上海长乐路672弄33号 邮编：200040）
印　　刷：上海天地海设计印刷有限公司
开　　本：889×1194　1/16　2.5印张
版　　次：2018年1月第1版
印　　次：2018年10月第2次
书　　号：ISBN 978－7－5586－0562－8
定　　价：25.00元